海峡出版发行集团 | 福建美术出版社
THE STRAITS PUBLISHING & DISTRIBUTING GROUP | FUJIAN FINE ARTS PUBLISHING HOUSE

唯美
白描精选

闲花野草 二

● 王来文 绘

海峡出版发行集团 | 福建美术出版社
THE STRAITS PUBLISHING & DISTRIBUTING GROUP | FUJIAN FINE ARTS PUBLISHING HOUSE

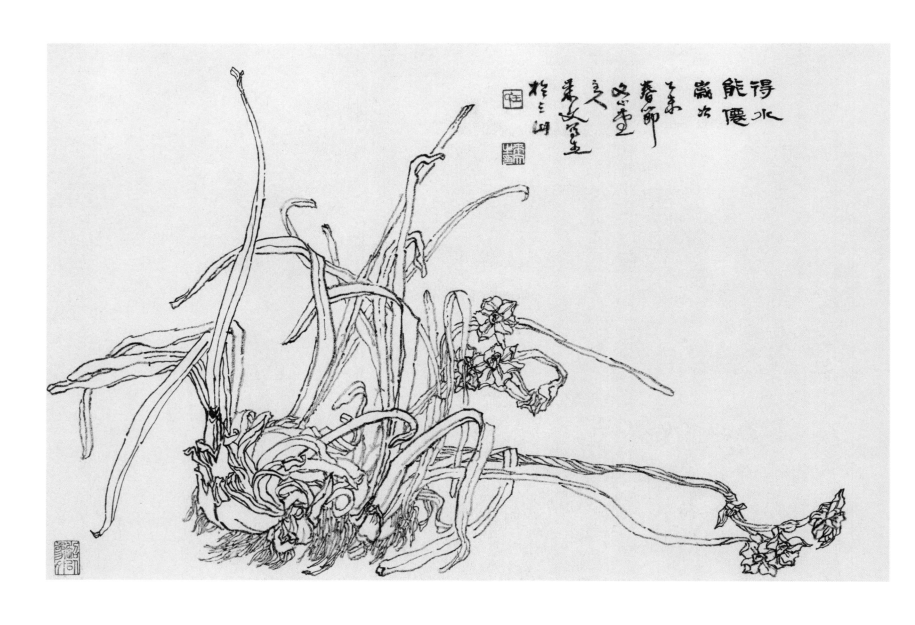

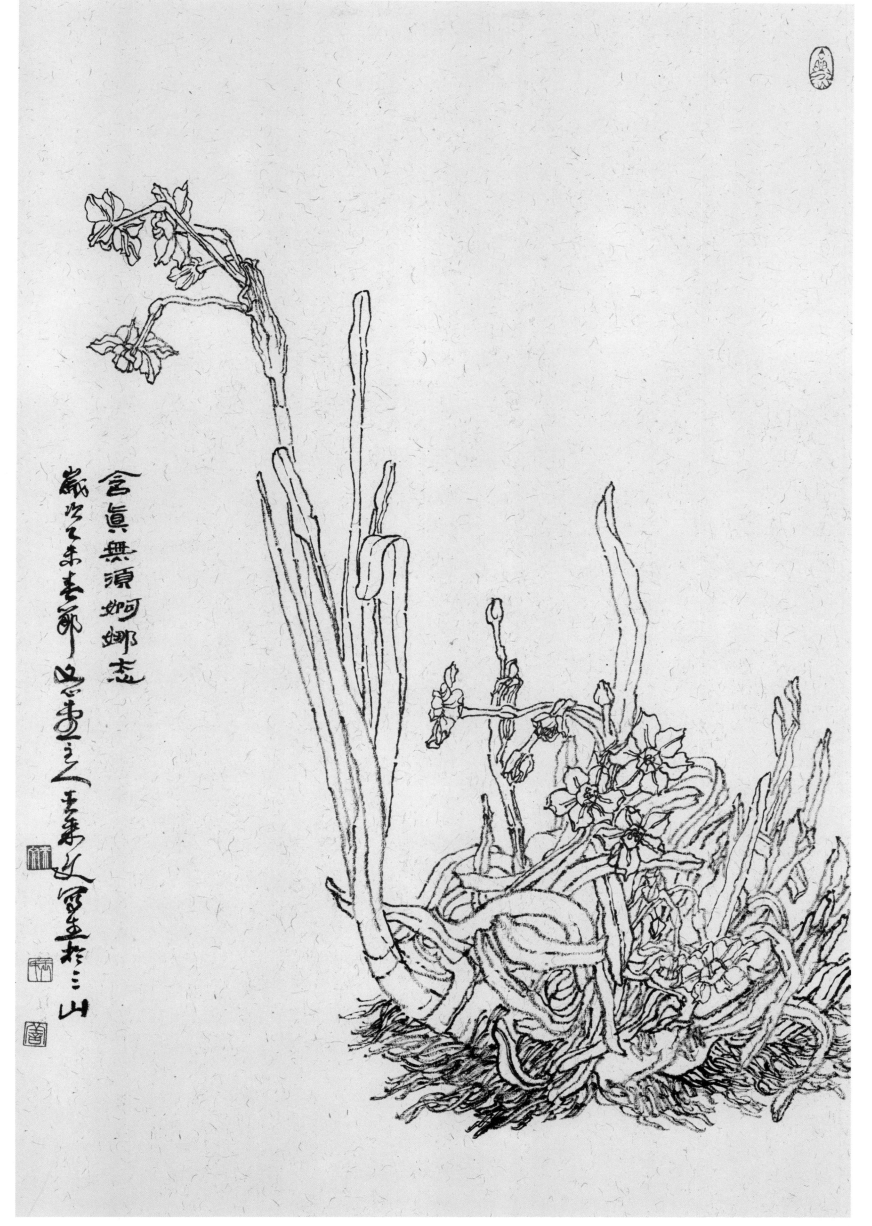

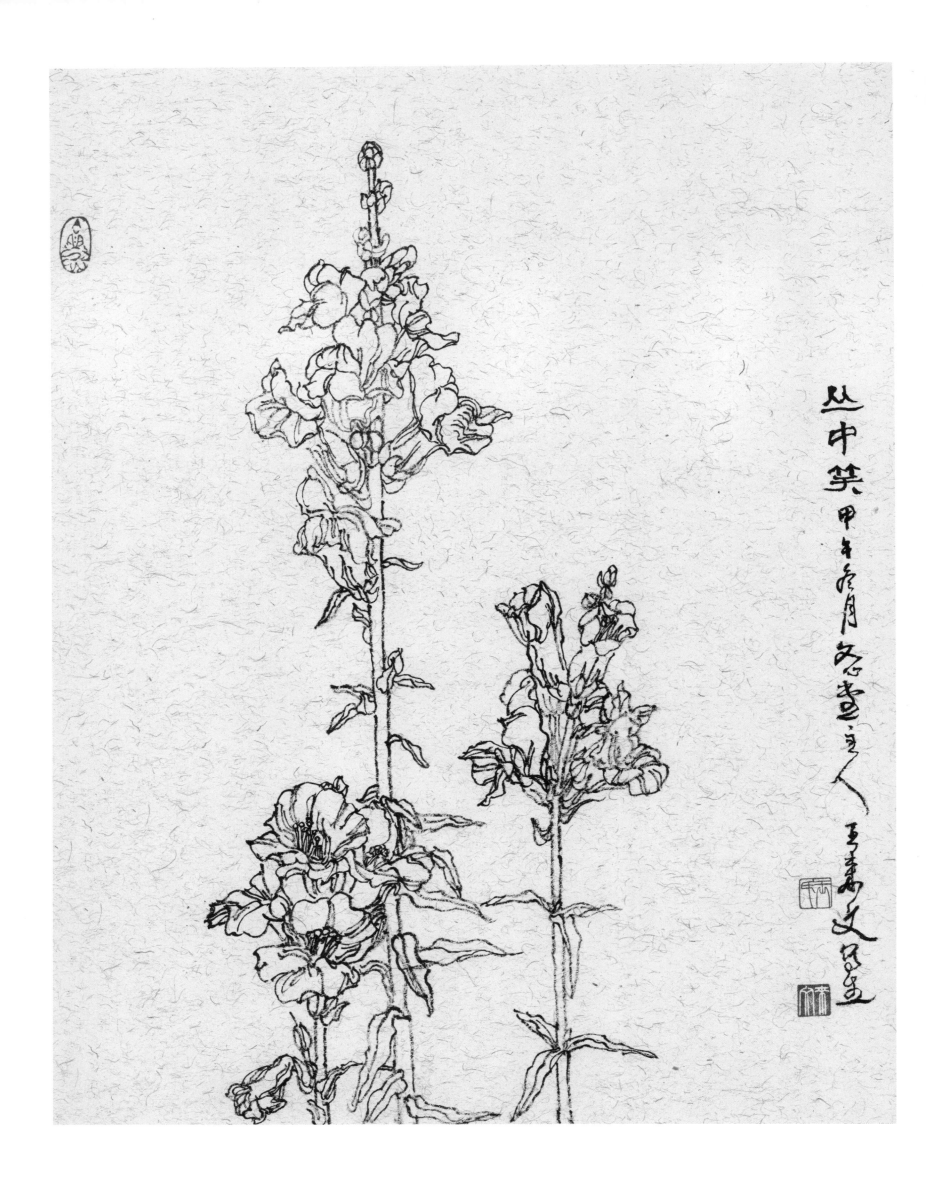

丛中笑 甲年春月花忍畫于古人王寿文館畫

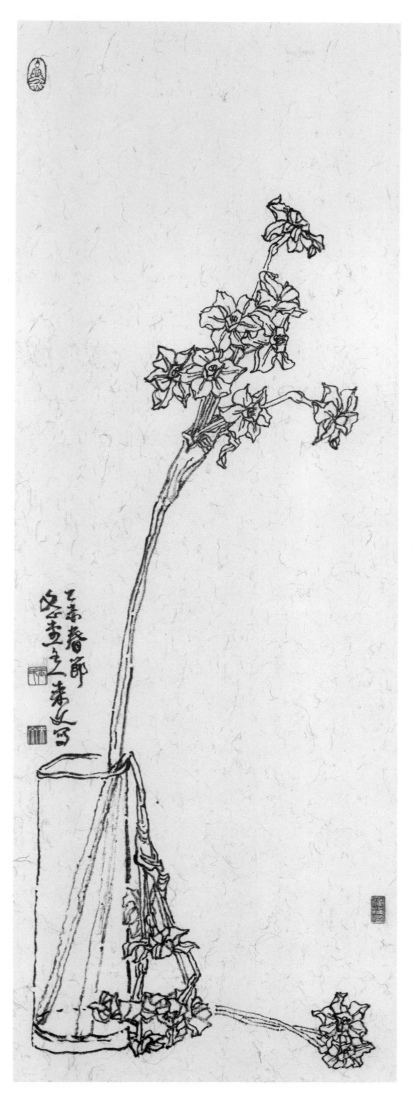
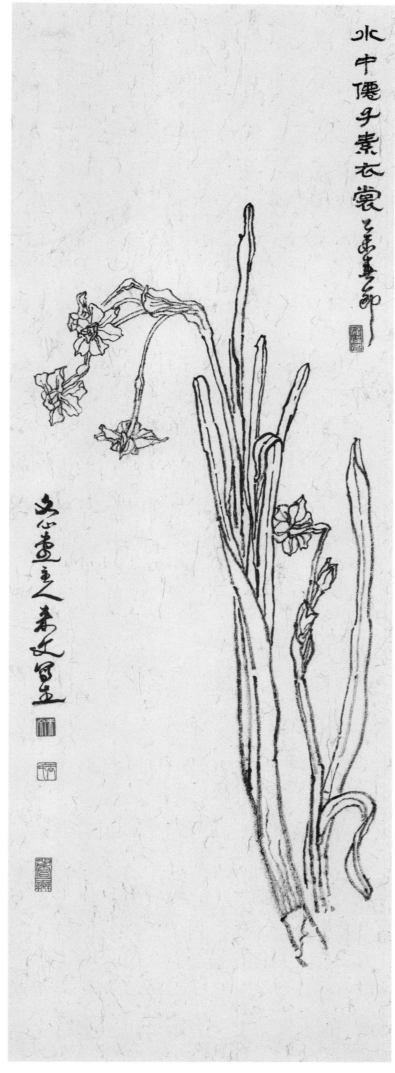

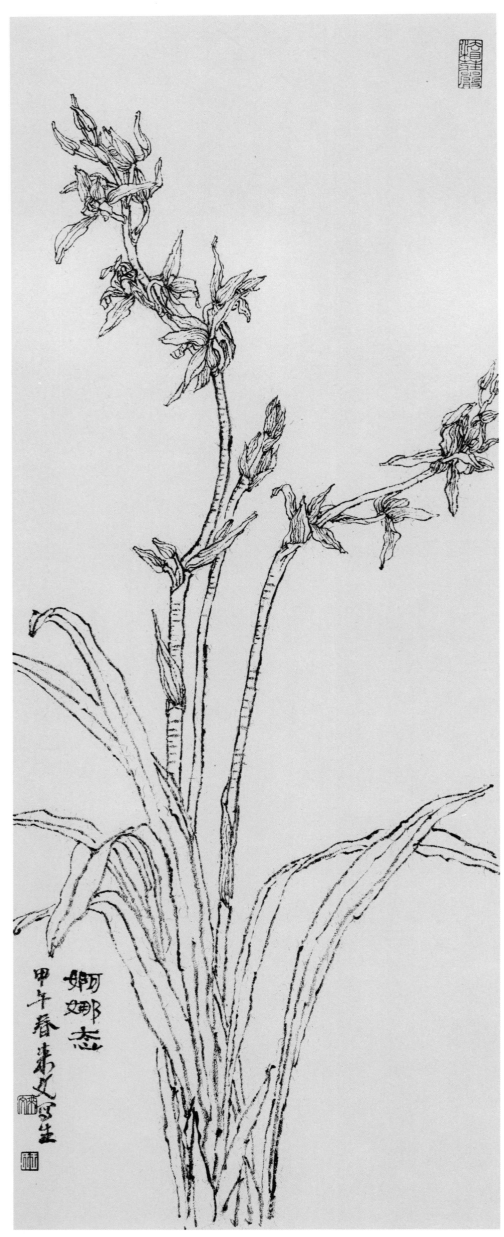

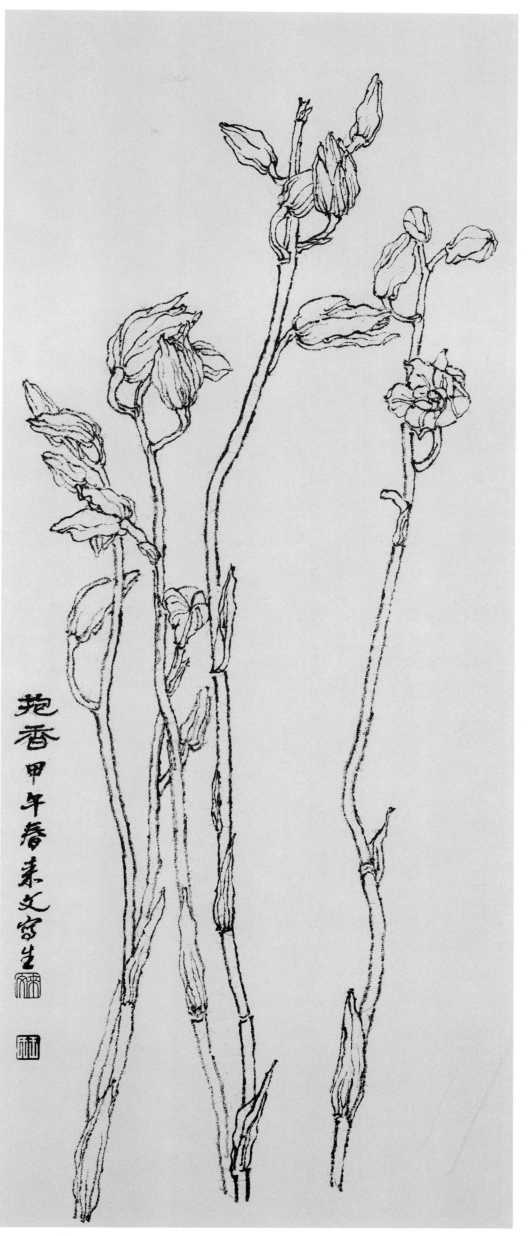

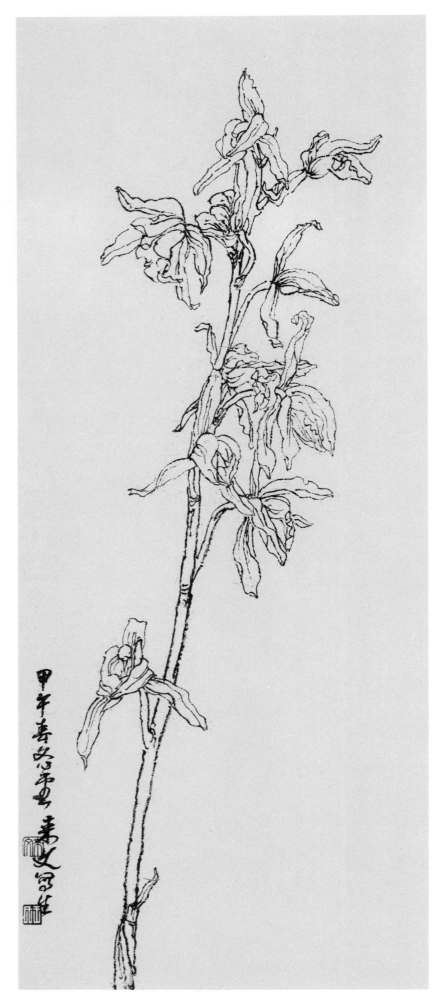

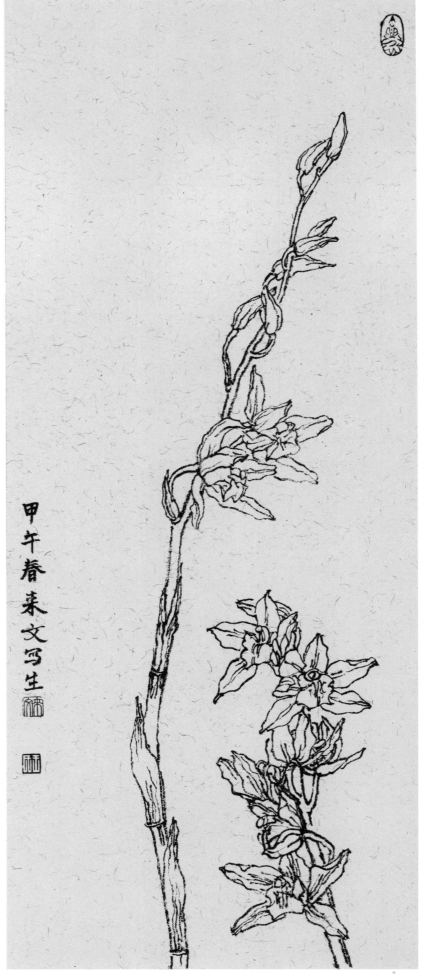

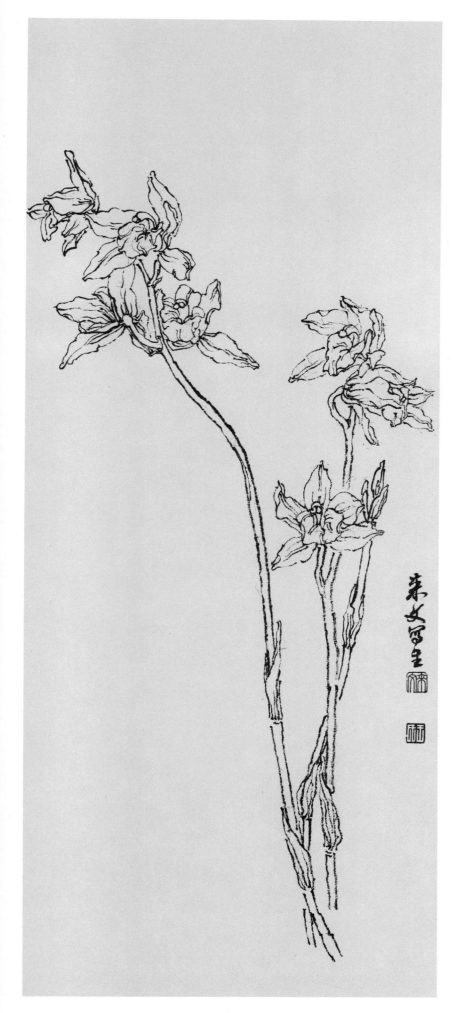

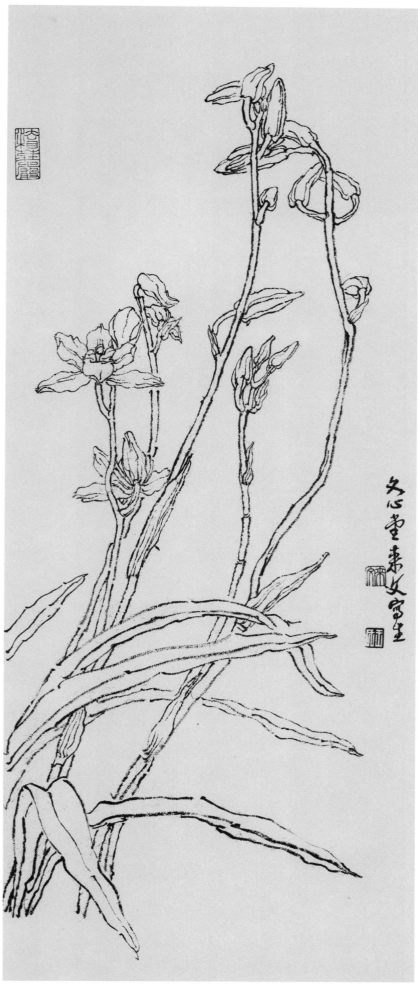

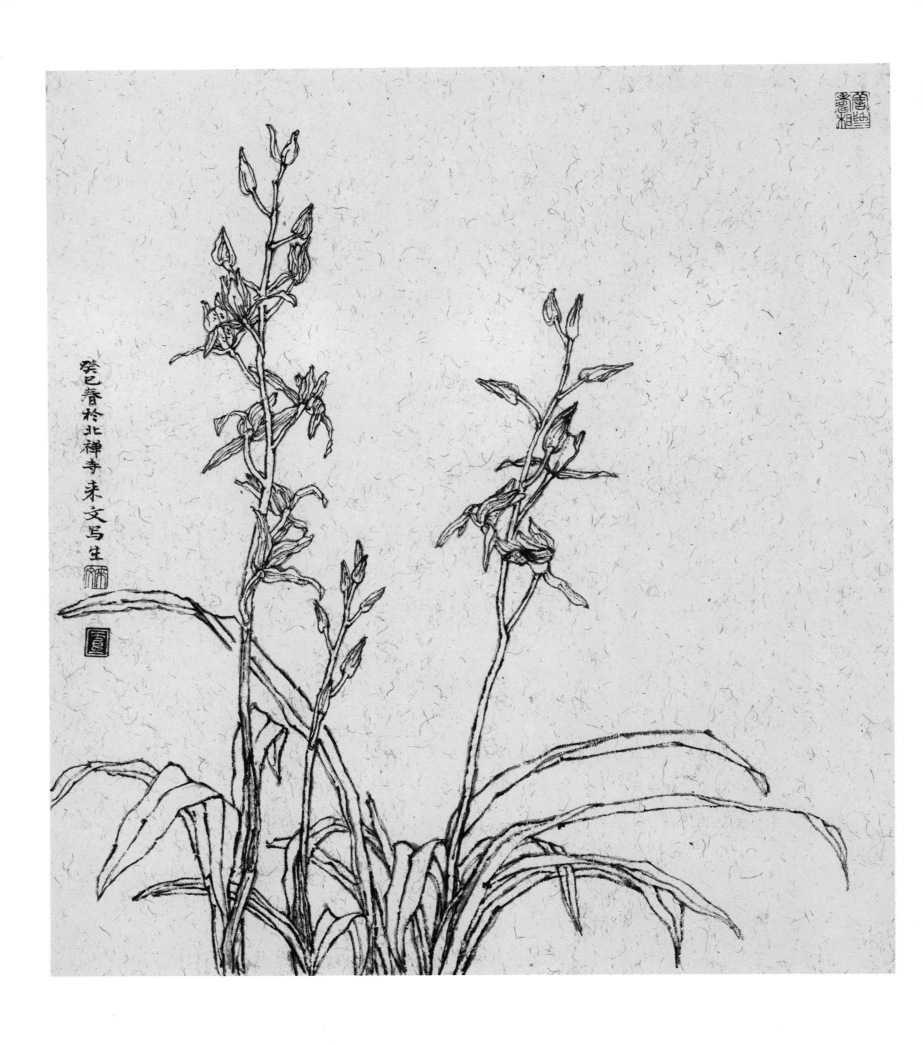

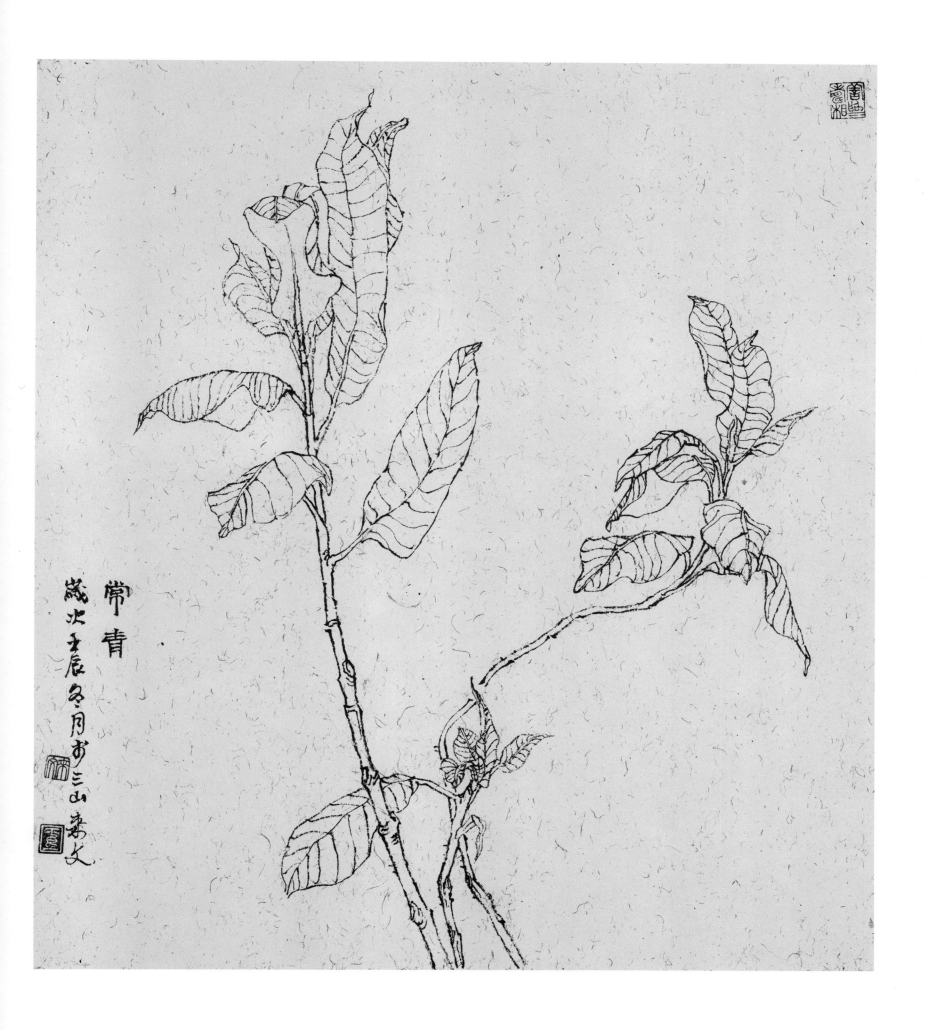

常青

歲次壬辰
冬月於三山寿文

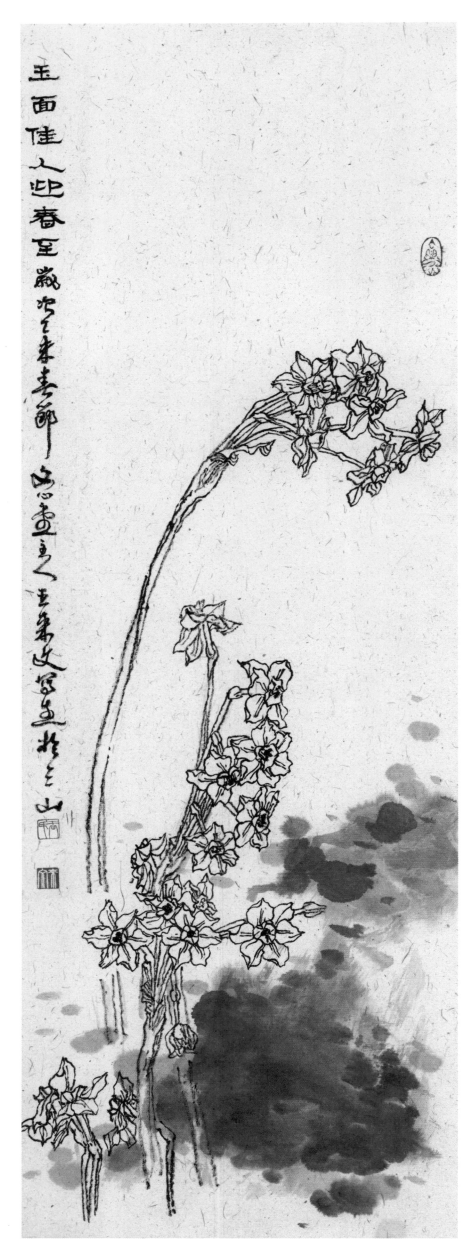

玉面佳人迎春至
巖空之来壽師
乙丑画之
玉面希迎寫之
於之山

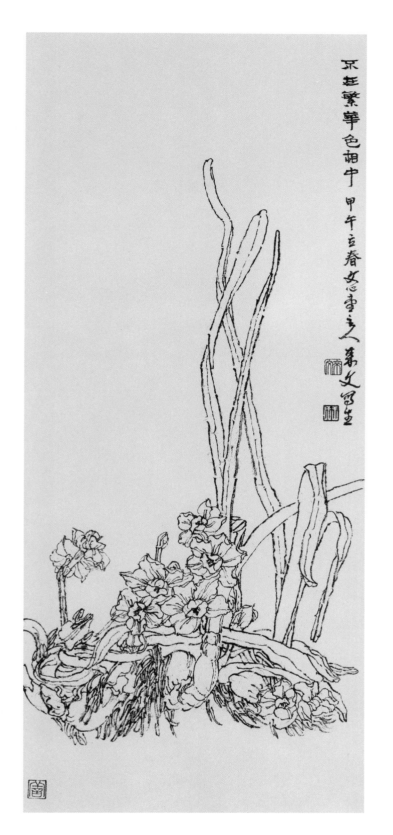

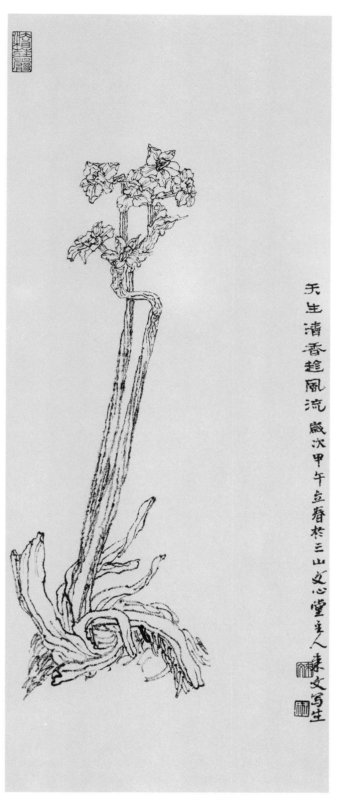

不趁繁華色相中 甲午立春文心堂主人秦文寫生

天生清香趁風流 歲次甲午立春於三山文心堂主人秦文寫生

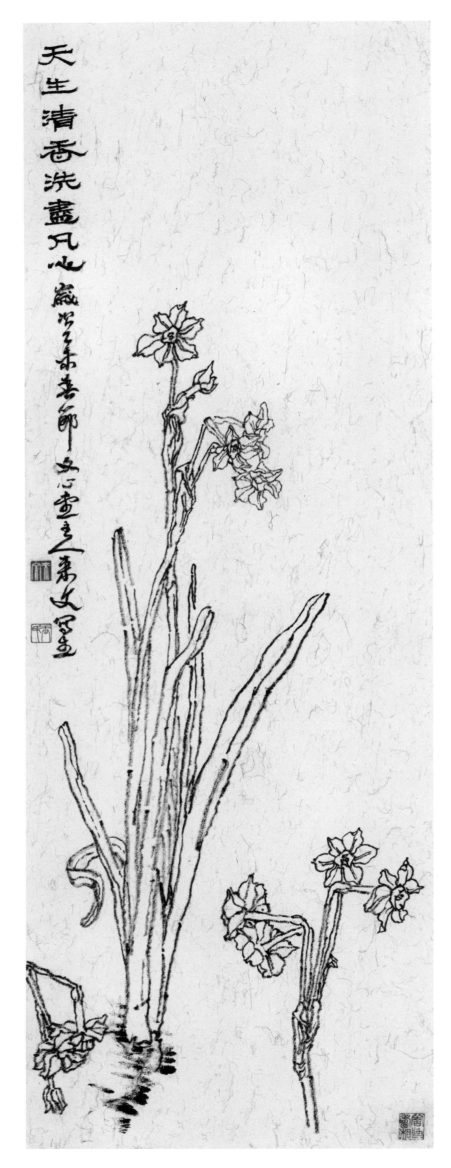

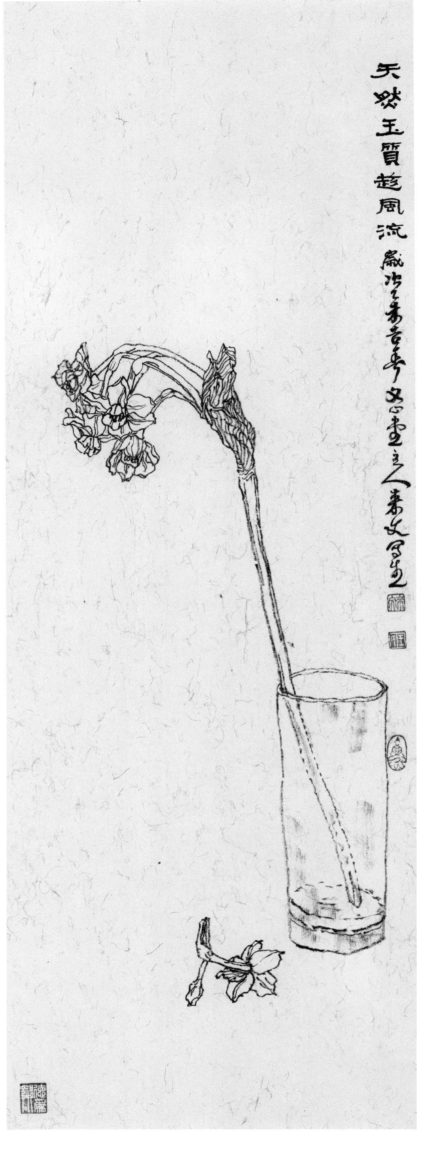

天生清香洗盡凡心

天然玉質超風流

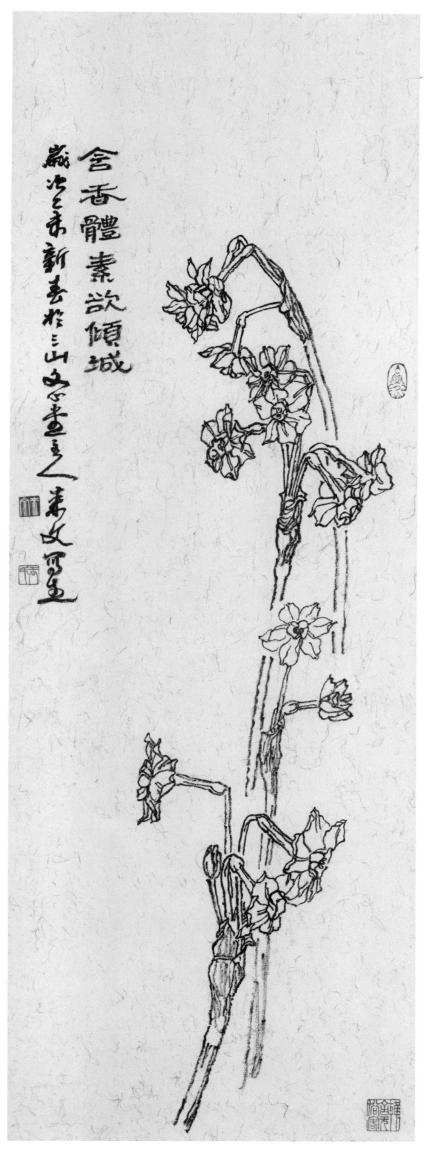

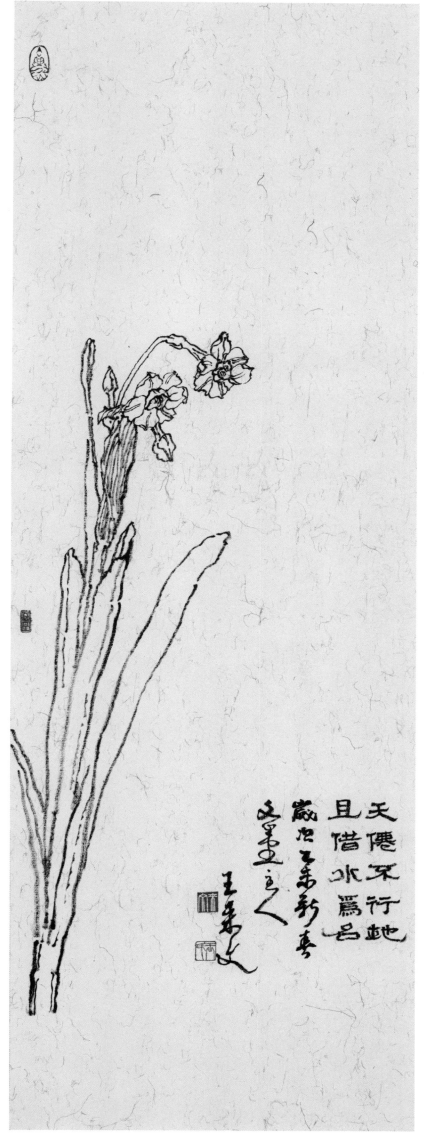

含香體素欲傾城
巖次之乘新春於三山文心畫之人蕭文寫畫

天懷不行地
且借水為田
巖次之乘新春
墨畫之人王蕭文

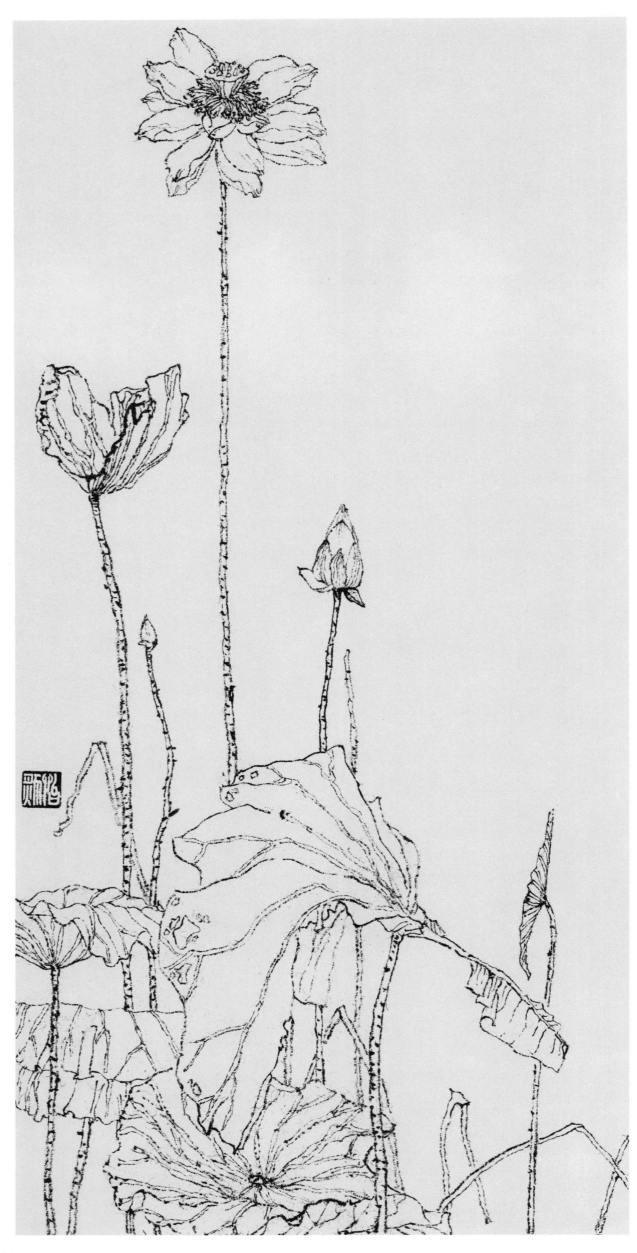

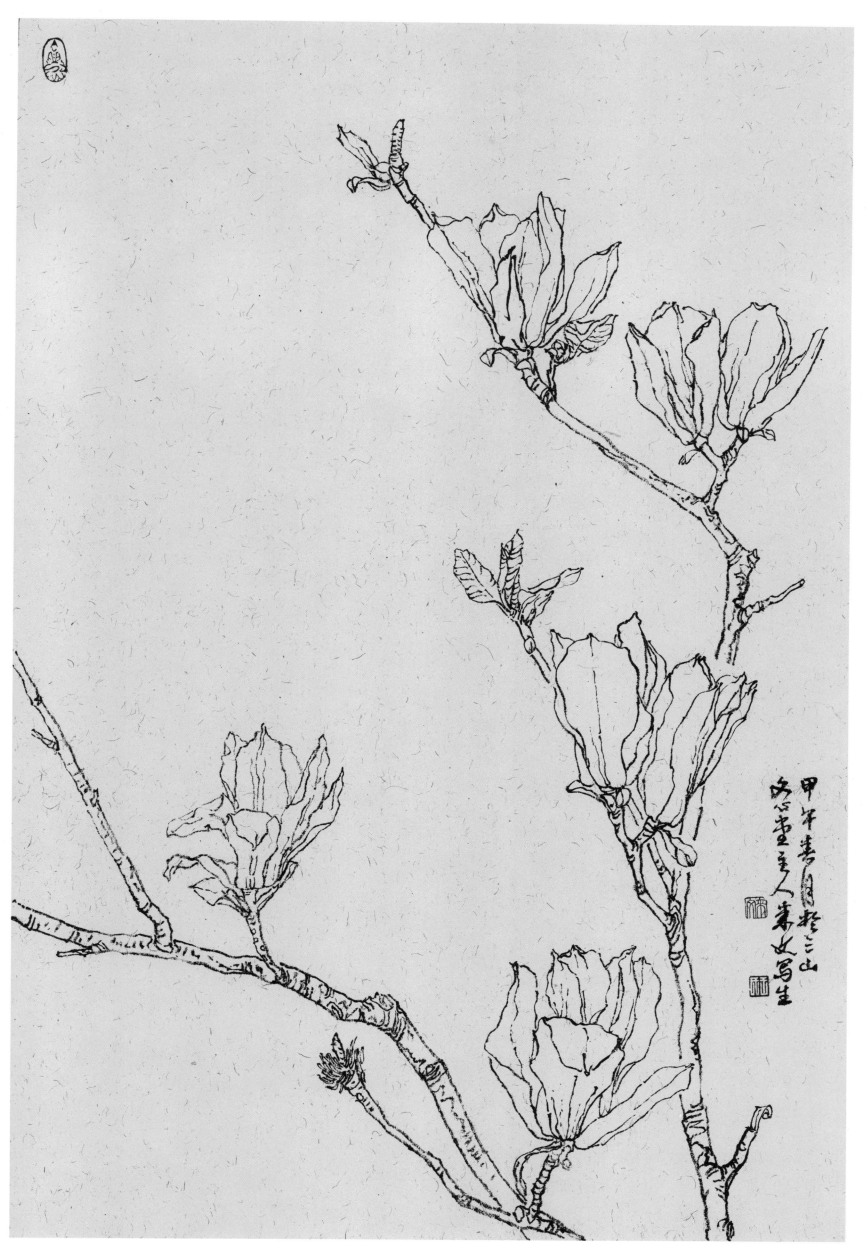

甲午春月写於三山
好公书画主人萧女写生

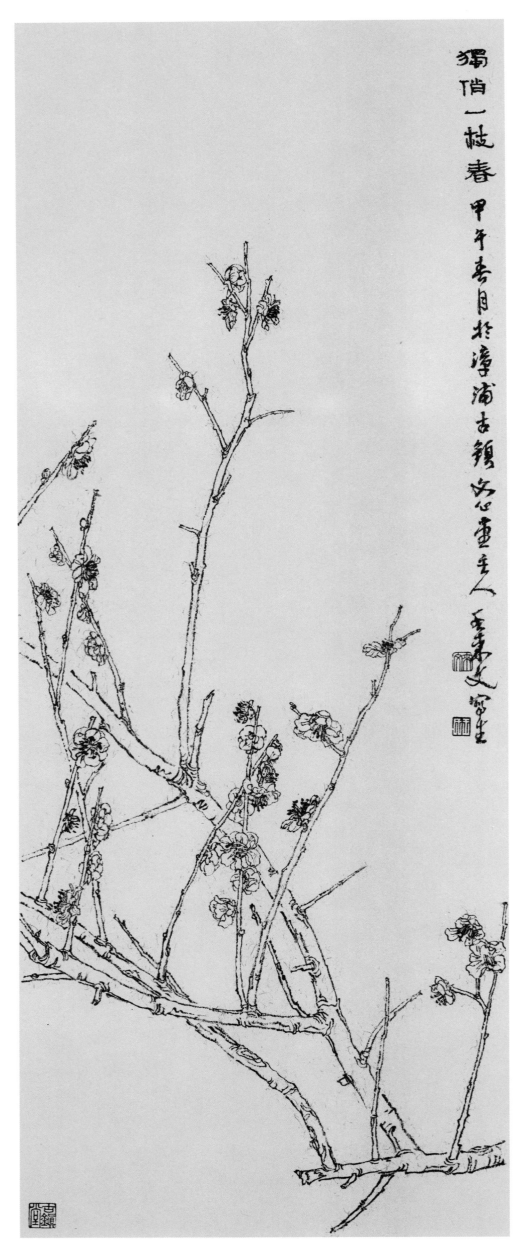

獨俏一枝春 甲午春月於潯浦古鎮安心畫室主人 李亞鳴文寧生

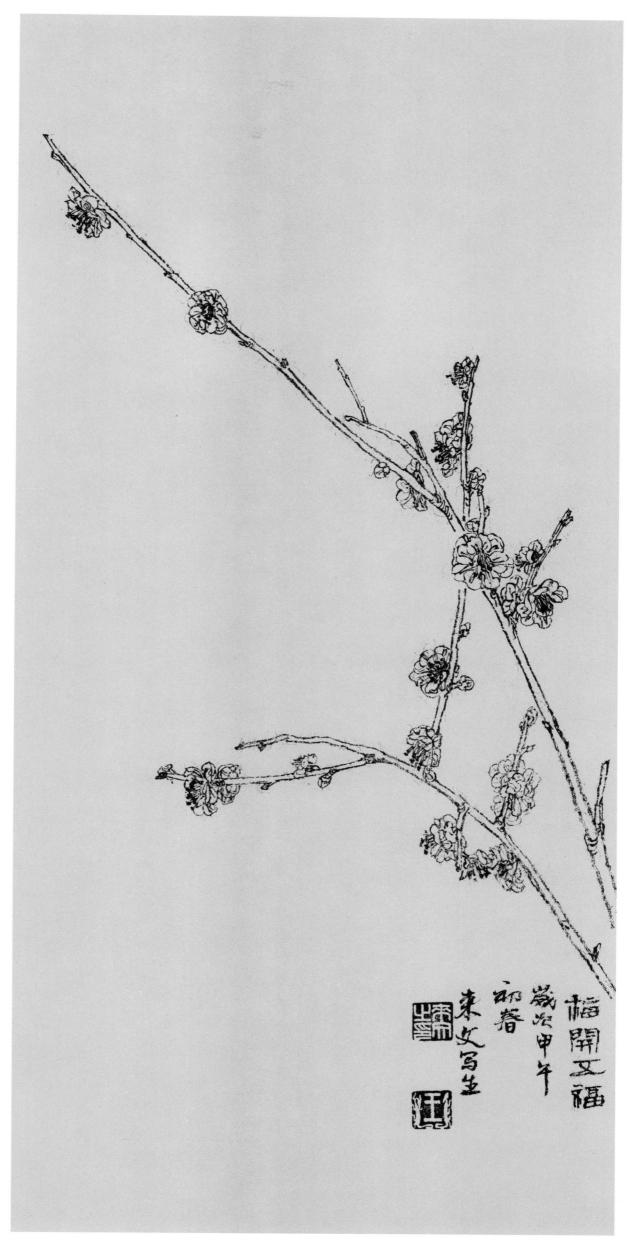

福開文福

歲次甲午
初春
朱文寫生

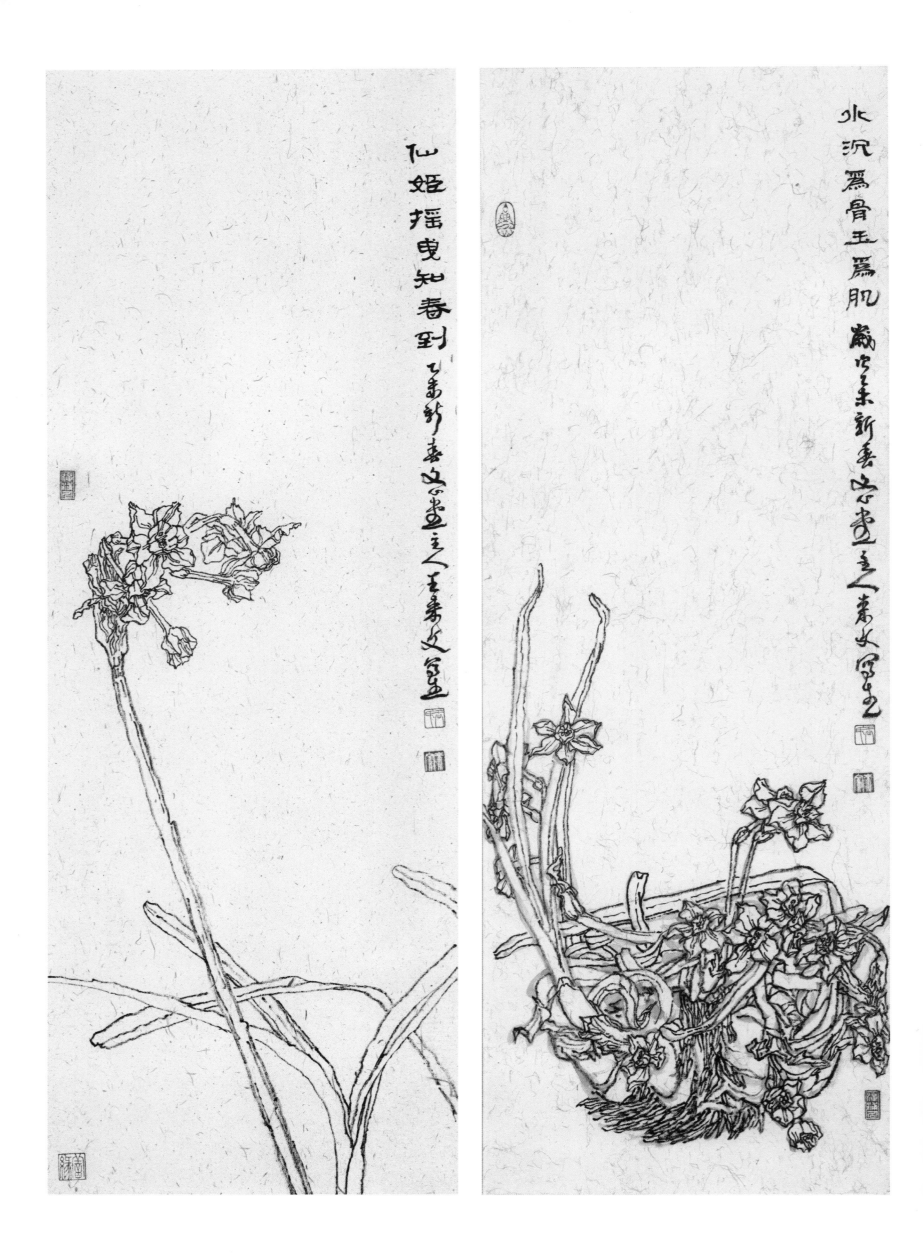

仙姬搖曳知春到　乙未新春心畫主人壽文寫畫

水沈為骨玉為肌　歲在乙未新春心畫主人壽文寫之

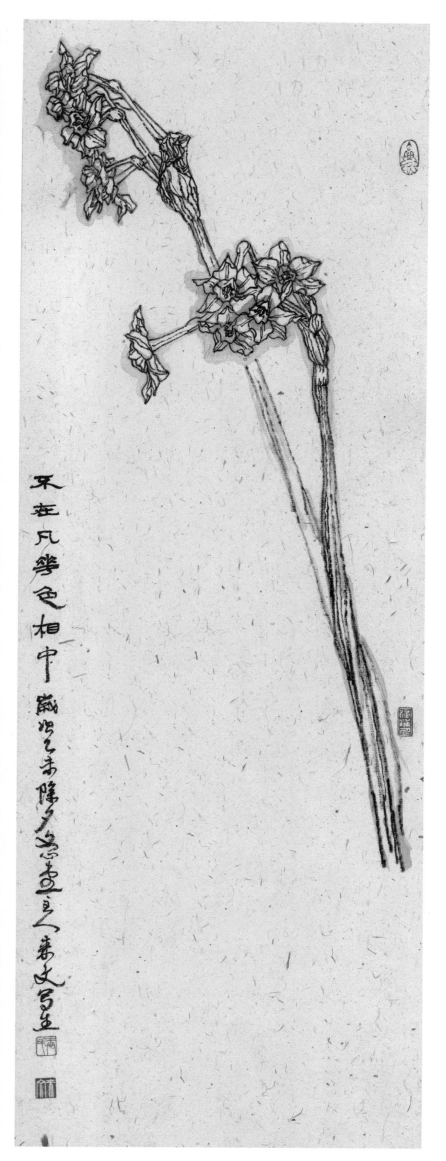

不在凡卉顔色相中 歲次乙未隆冬怒吼畫之人素文寫生

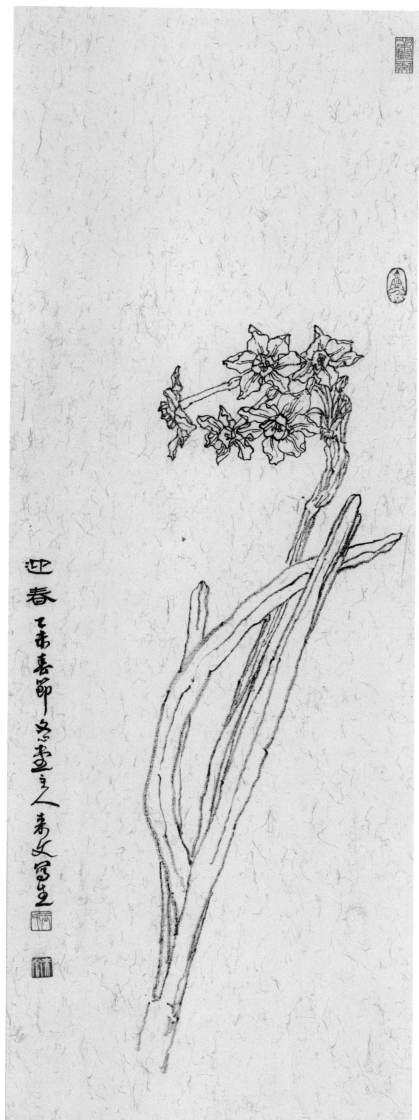

迎春 乙未春節怒吼畫之人素文寫生

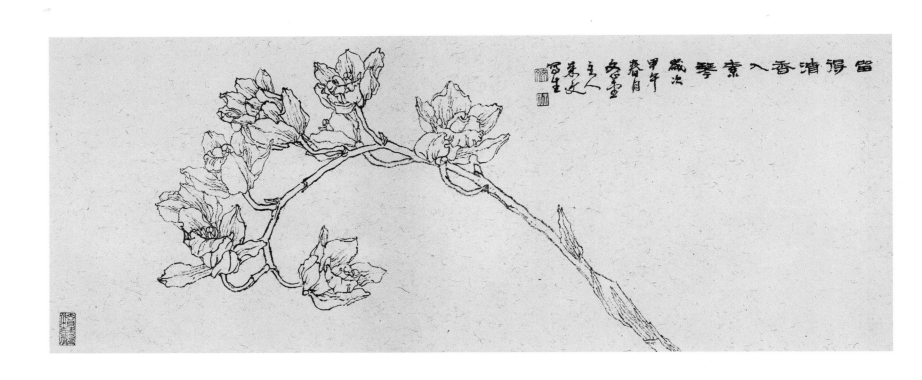

当得清香入素琴
岁次甲午春月
冷雪主人朱文写生

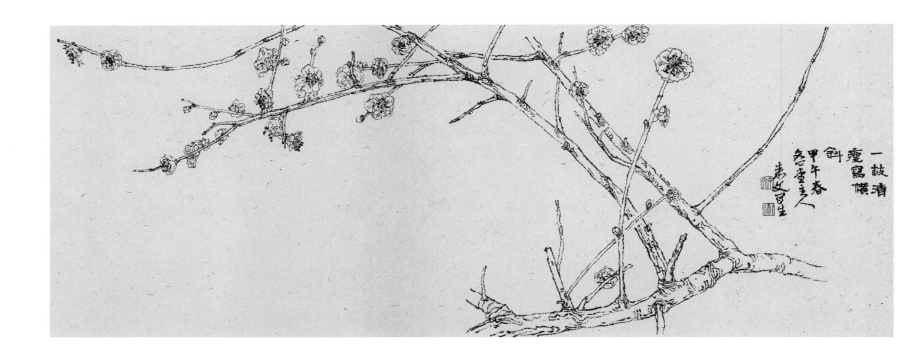

一枝清气写横斜
甲午春
冷雪主人朱文写生

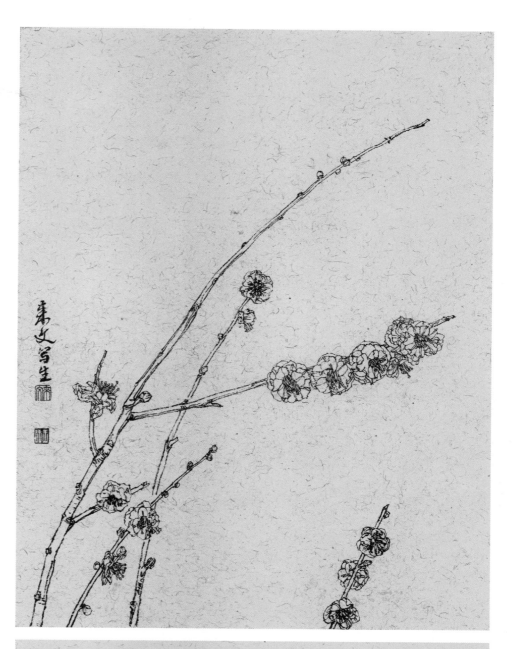

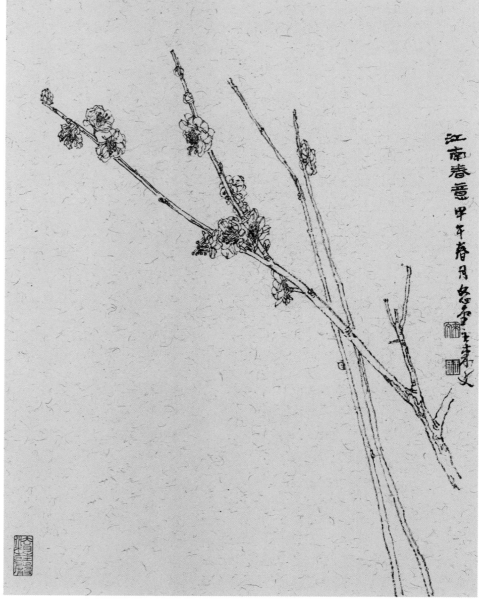

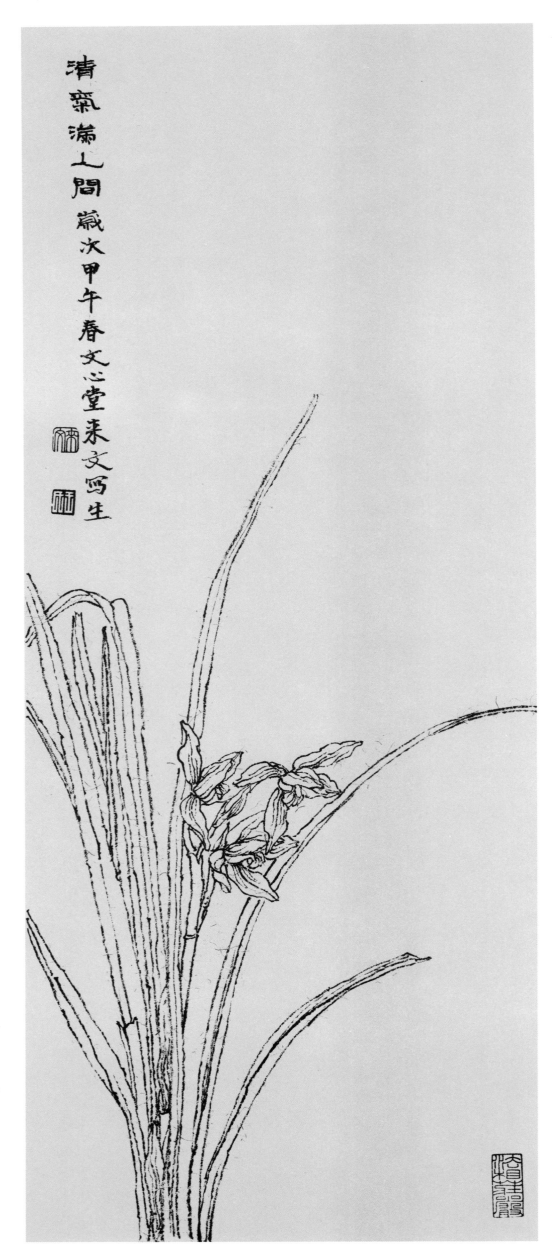

清氣滿人間 歲次甲午春文心堂來文寫生

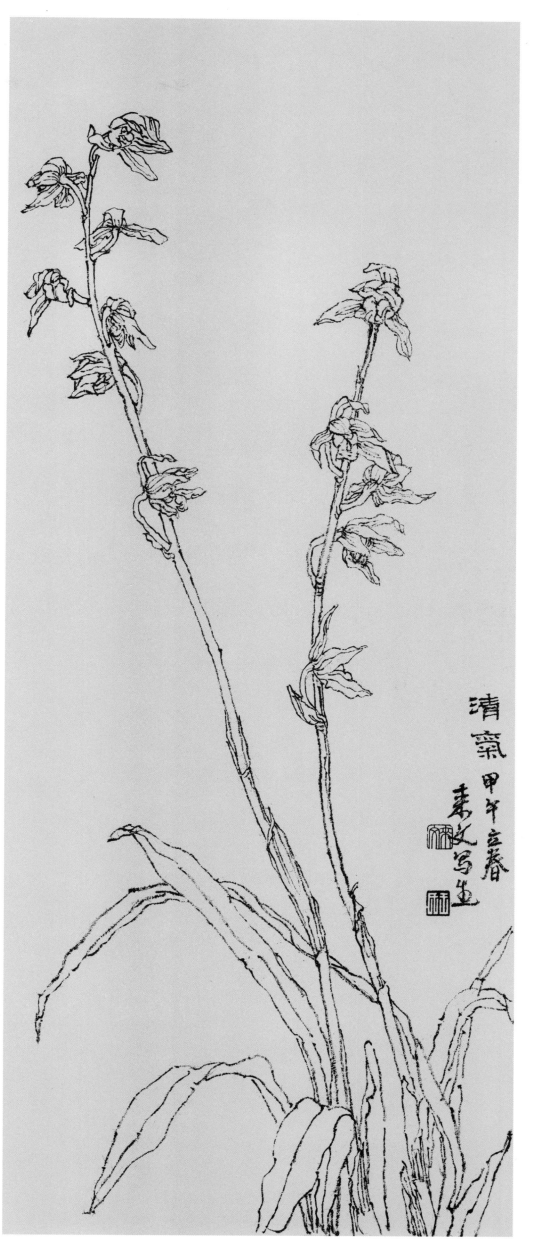

清氣 甲午立春 素文寫生

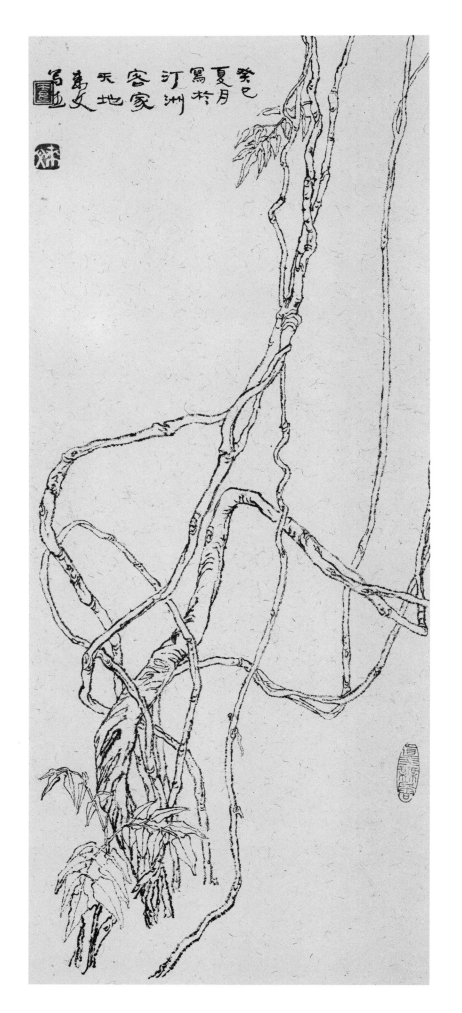

癸巳夏月寫於汀洲客家天地萬文寫□

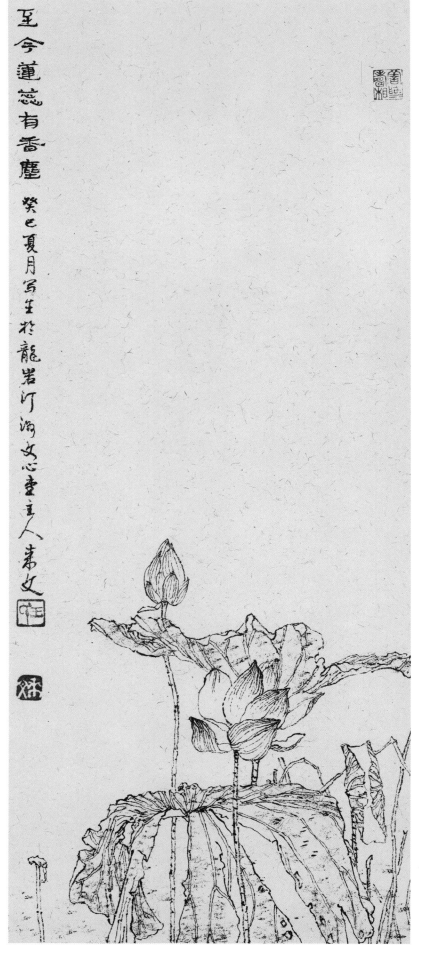

至今蓮蕊有香塵

癸巳夏月寫生於龍岩汀淘文心畫主人萬文

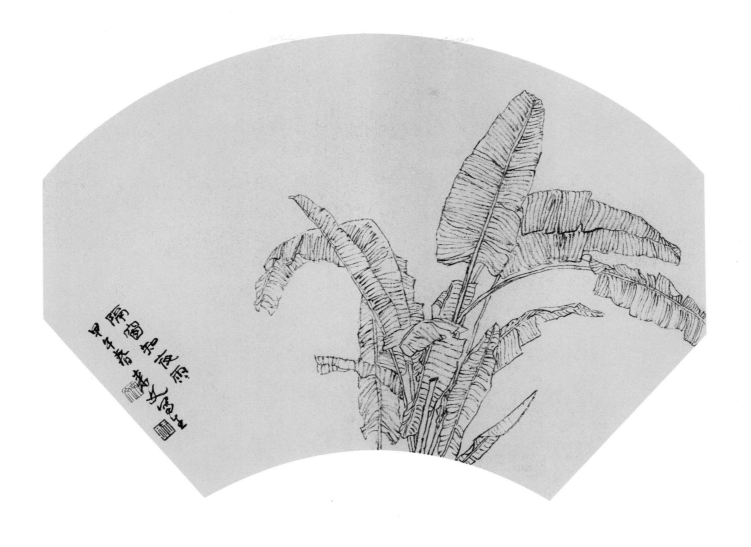

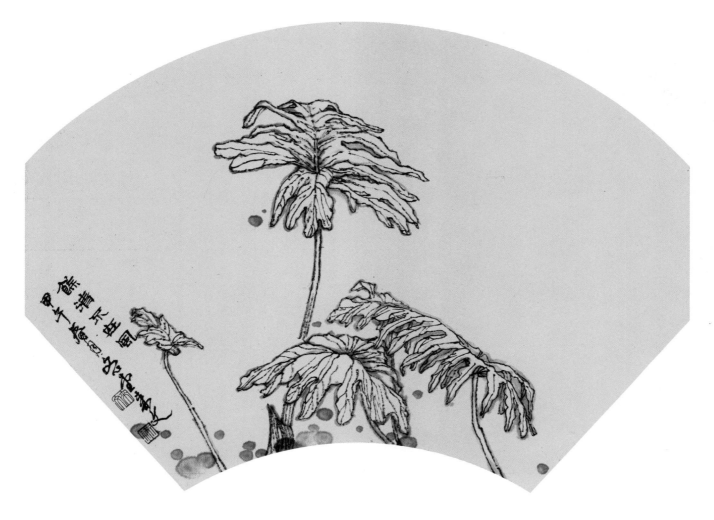

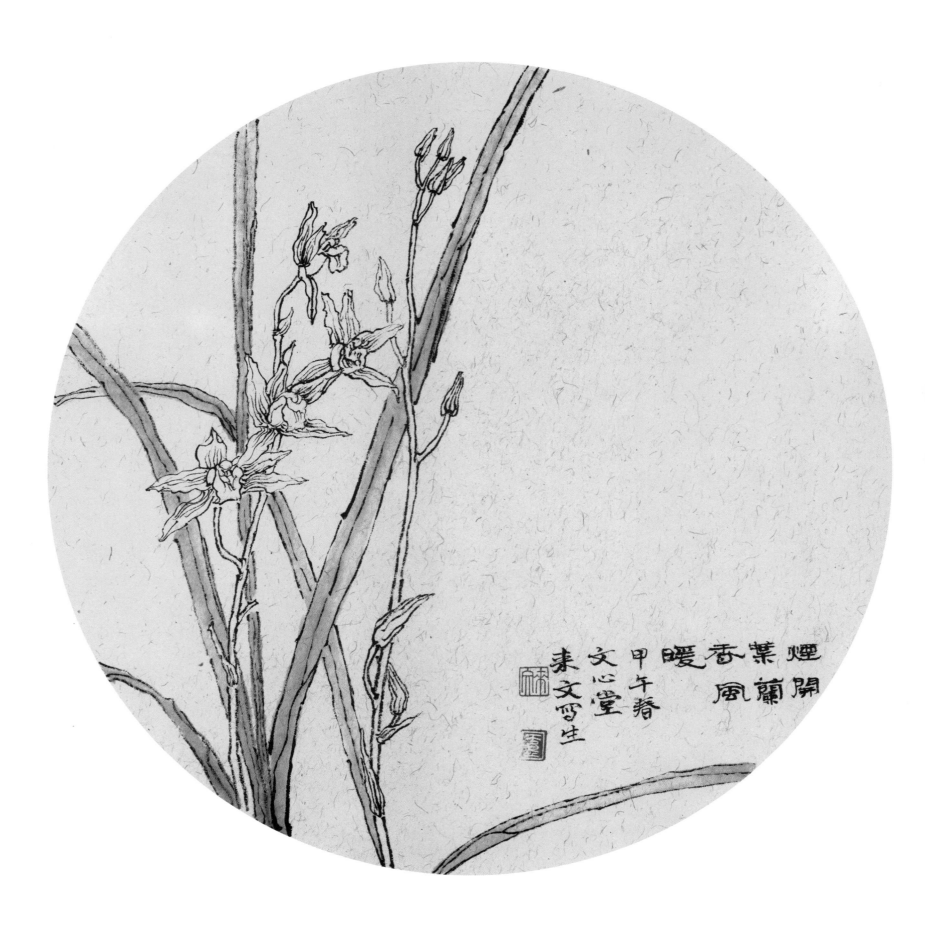

煙開
葉蘭
香
甲午春暖
文心堂風
秉文寫生

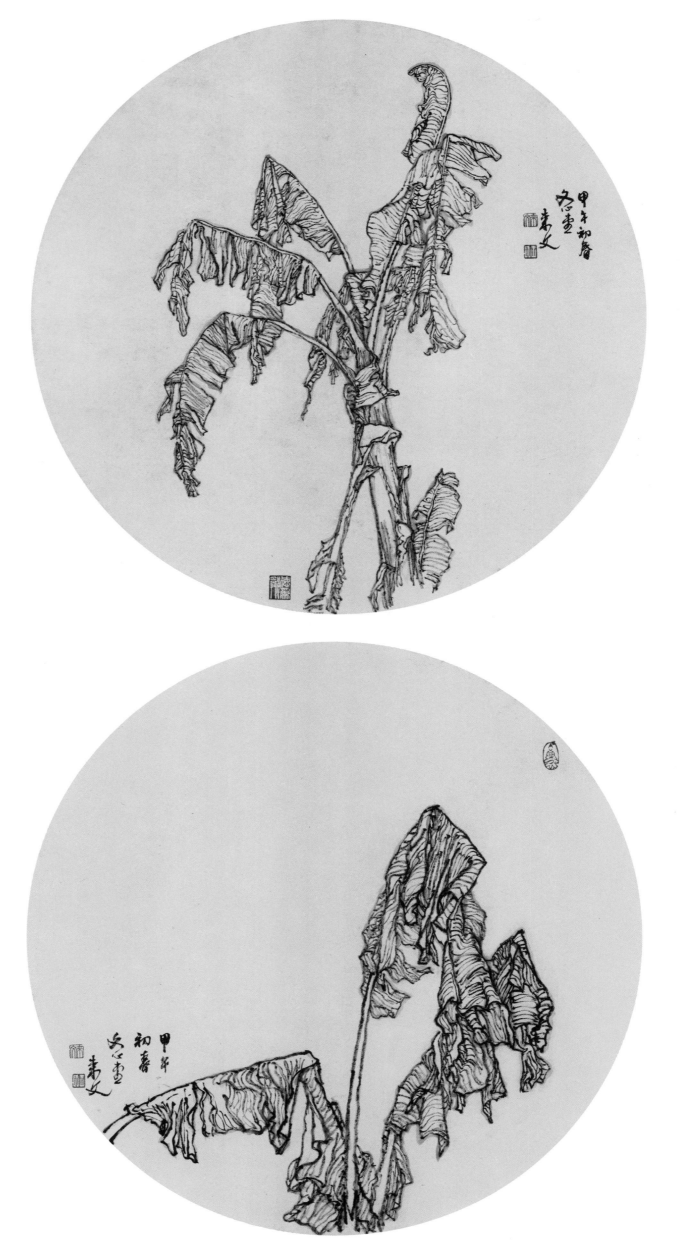

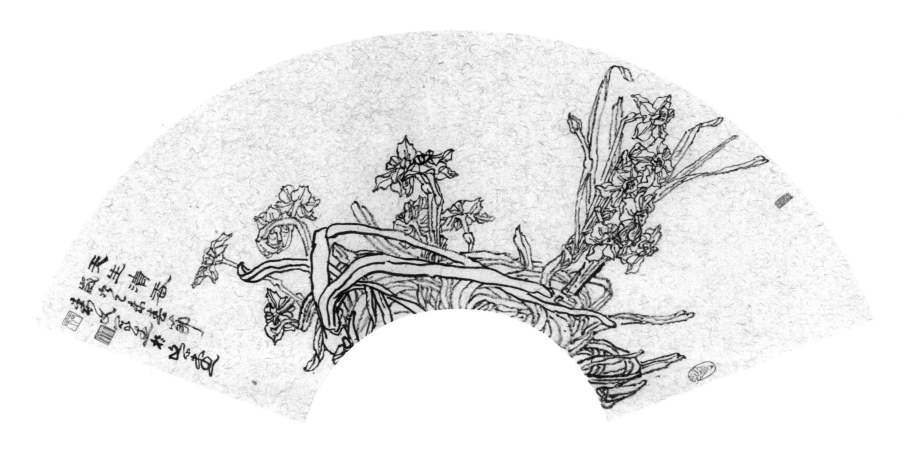

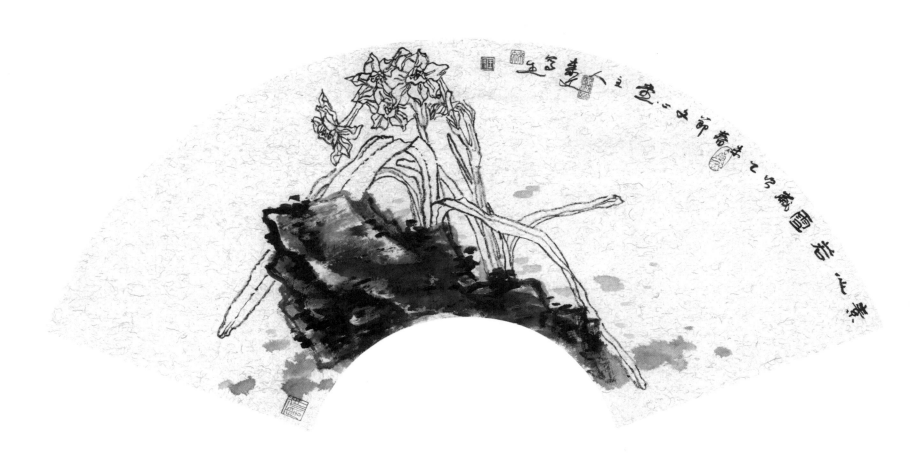

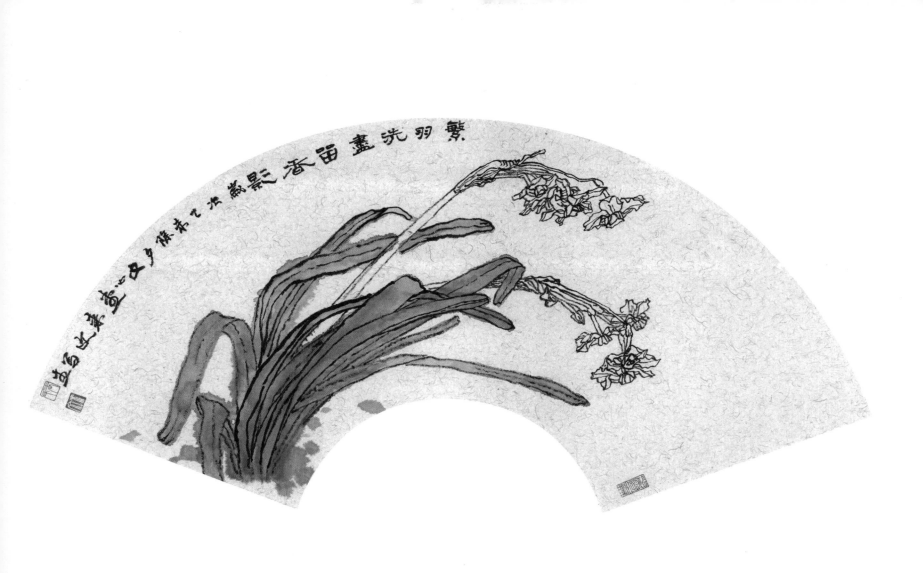

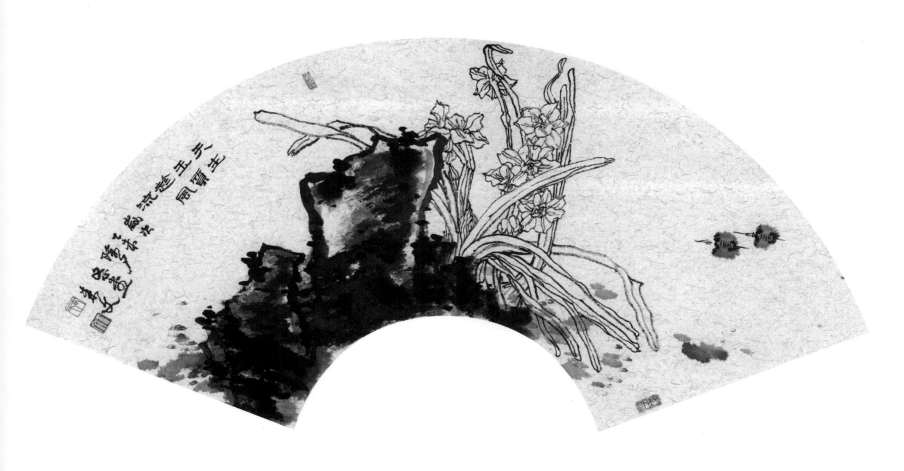

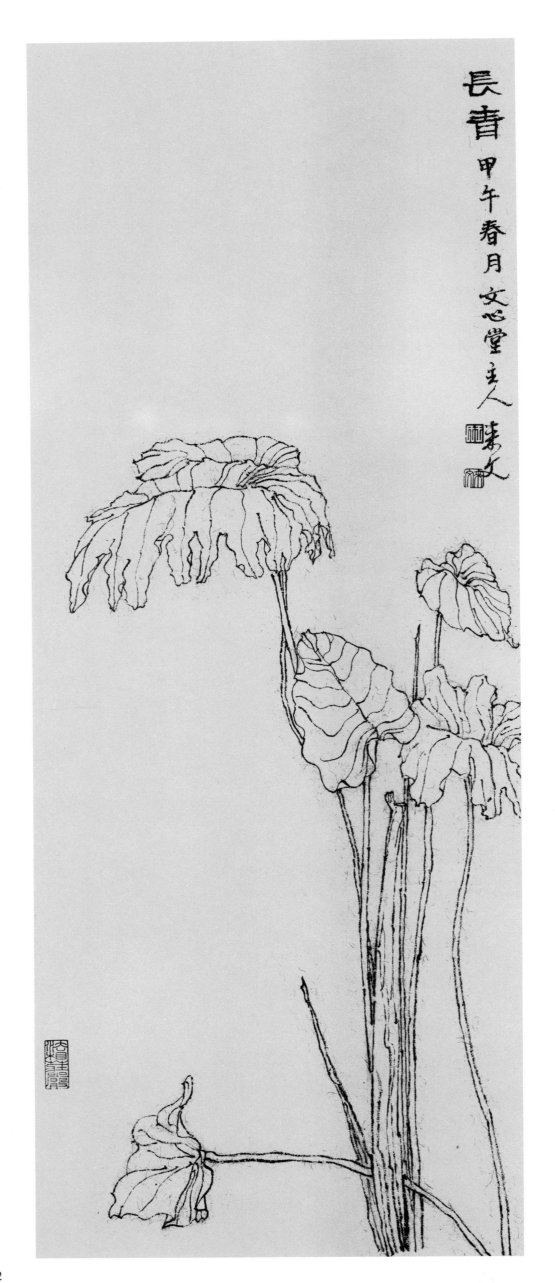

長青 甲午春月 文心堂主人 寿文